A Cursive style of writing Chinese Characters

『국당 조성주』가 쓴

행서천자문

行/書/千/字/文

written by Kugdang, the representative calligraphy artist

이화문화출판사

책머리에

千字文은 중국 남조(南朝) 梁나라의 周興嗣가 문장을 짓고, 東晋 왕희지의 필적속에서 해당되는 글자를 모아 만들었다고 하며 一句 四字, 모두 250句로 합해서 1,000글자로 된 古詩이다.

또한 더 오래전에 魏나라 鍾繇의 필적을 모은 것이라고도 하며 종요가 만들었다는 설도 있다. 당나라 이후 빠른 속도로 보급되어 사람들에 의해 씌여졌는데 가장 유명한 것은 왕희지의 7대손인 王智永이 만든 眞草千字文으로 1109년에 새긴 석각이 남아있다.

이 문장 속에는 우주와 자연, 그리고 인륜의 이치를 내포하고 있는데 고래로 우리나라에서도 한문학습의 기본 교재로 널리 쓰여져 왔다.

이번에 필자가 쓴 천자문은 篆, 隷, 楷, 行, 草書 각체와 한글로 쓴 천자문도 함께 출간하게 되었다. 또한 근래의 추세에 맞추어 조형적 서예작업상 필요한 이른바 "캘리그라피"라는 자료를 염두에 두고, 손끝에서 나오는대로 쓴 "落書"형태의 한글, 한문 천자문도 함께 시리즈로 출판하였다.

본 행서천자문은 왕희지의 필의를 핵심으로 하여 그간 필자가 섭렵해온 여러가지 자료를 더하여 써보았다. 부족하지만 서예를 공부하는 분들에게 다소나마 도움이 되기를 간절히 바라마지 않는다.

2015年 4月

菊堂 趙 盛 周 記

天 하늘 천 地 땅 지 玄 검을 현 黃 누를 황

宇 집 우 宙 집 주 洪 넓을 홍 荒 거칠 황

日 날일 月 달월 盈 찰영 昃 기울 측

辰 별진 宿 잘숙 列 벌릴렬 張 베풀장

菊堂 趙盛周　2

閏 윤달 윤 餘 남을 여 成 이룰 성 歲 해 세

律 법률 률 呂 풍류 려 調 고를 조 陽 볕 양

露 이슬 로 結 맺을 결 爲 할 위 霜 서리 상

金 쇠 금 **生** 날 생 **麗** 고울 려 **水** 물 수

玉 구슬 옥 **出** 날 출 **崑** 메 곤 **岡** 메 강

劍 칼검
號 이름호
巨 클거
闕 대궐궐

珠 구슬주
稱 일컬을칭
夜 밤야
光 빛광

菜 나물채 重 무거울중 芥 겨자개 薑 생강강

果 열매과 珍 보배진 李 오얏리 柰 벗내

海 바다 해
鹹 짤함
河 물 하
淡 맑을 담

鱗 비늘린
潛 잠길 잠
羽 깃 우
翔 날 상

9　行書千字文

龍 용룡 師 스승사 火 불화 帝 임금제

鳥 새조 官 벼슬관 人 사람인 皇 임금황

始 비로소 시 制 지을 제 文 글월 문 字 글자 자

乃 이에 내 服 입을 복 衣 옷 의 裳 치마 상

推_{밀추} 位_{벼슬위} 讓_{사양양} 國_{나라국}

有_{있을유} 虞_{나라우} 陶_{질그릇도} 唐_{나라당}

弔 조문할 조
民 백성 민
伐 칠 벌
罪 허물 죄

周 두루 주
發 필 발
殷 나라 은
湯 끓을 탕

坐 앉을 좌 朝 아침 조 問 물을 문 道 길 도

垂 드리울 수 拱 꽂을 공 平 평할 평 章 글월 장

愛 사랑 애
育 기를 육
黎 검을 려
首 머리 수

臣 신하 신
伏 엎드릴 복
戎 오랑캐 융
羌 오랑캐 강

率 거느릴솔
賓 손빈
歸 돌아갈귀
王 임금왕

遐 멀하
邇 가까울이
壹 한일
體 몸체

鳴 울 명 鳳 새 봉 在 있을 재 樹 나무 수

白 흰 백 駒 망아지 구 食 밥 식 場 마당 장

賴 힘입을뢰 及 미칠급 萬 일만만 方 모방

盖 덮을 개
此 이 차
身 몸 신
髮 터럭 발

四 넉 사
大 큰 대
五 다섯 오
常 떳떳할 상

19　行書千字文

豈 어찌 기
敢 굳셀 감
毀 헐 훼
傷 상할 상

恭 공손 공
惟 오직 유
鞠 칠 국
養 기를 양

豈어찌기 敢굳셀감 毀헐훼 傷상할상

恭공손공 惟오직유 鞠칠국 養기를양

女 계집 녀
慕 사모할 모
貞 곧을 정
絜 고요할 결

男 사내 남
效 본받을 효
才 재주 재
良 어질 량

得 얻을득
能 능할능
莫 말막
忘 잊을망

罔 말망 談 말씀담 彼 저피 短 짧을단

靡 아닐미 恃 믿을시 己 몸기 長 길장

信 믿을 신
使 하여금 사
可 옳을 가
覆 덮을 복

器 그릇 기
欲 하고자할 욕
難 어지러울 난
量 헤아릴 량

墨 먹 묵 悲 슬플비 絲 실 사 染 물들일 염

詩 글 시 讚 기릴 찬 羔 염소 고 羊 양 양

景 별 경 行 다닐 행 維 얽을 유 賢 어질 현

克 이길 극 念 생각할 념 作 지을 작 聖 성인 성

德 큰 덕 建 세울 건 名 이름 명 立 설 립

形 형상 형 端 끝 단 表 겉 표 正 바를 정

空_{빌공} 谷_{골곡} 傳_{전할전} 聲_{소리성}

虛_{빌허} 堂_{집당} 習_{익힐습} 聽_{들을청}

禍 재앙화 因 인할인 惡 모질악 積 쌓을 적

福 복복 緣 인연연 善 착할선 慶 경사 경

寸 마디 촌 陰 그늘 음 是 이 시 競 다툴 경

尺 자 척 璧 구슬 벽 非 아닐 비 寶 보배 보

資 재물 자
父 아비 부
事 일 사
君 임금 군

日 가로 왈
嚴 엄할 엄
與 더불어
敬 공경 경

孝 효도 효
當 마땅 당
竭 다할 갈
力 힘 력

忠 충성 충
則 곧 즉
盡 다할 진
命 목숨 명

臨
임할 림

深
깊을 심

履
밟을 리

薄
엷을 박

夙
이를 숙

興
일어날 흥

溫
더울 온

凊
서늘할 청

似 같을 사 蘭 난초 란 斯 이 사 馨 향기멀리퍼질 형

如 같을 여 松 소나무 송 之 갈 지 盛 성할 성

淵 못 연
澄 맑을 징
取 취할 취
暎 비칠 영

川 내 천
流 흐를 류
不 아닐 불
息 쉴 식

容 얼굴 용 止 그칠 지 若 같을 약 思 생각 사

言 말씀 언 辭 말씀 사 安 편안 안 定 정할 정

篤 도타울 독
初 처음 초
誠 정성 성
美 아름다울 미

愼 삼갈 신
終 마칠 종
宜 마땅의
令 하여금 령

榮 영화 영
業 업 업
所 바 소
基 터 기

籍 호적 적
甚 심할 심
無 없을 무
竟 마칠 경

攝 잡을 섭
職 벼슬 직
從 좇을 종
政 정사 정

學 배울 학
優 넉넉할 우
登 오를 등
仕 벼슬 사

존 있을 존 以 써 이 甘 달 감 棠 아가위 당

去 갈 거 而 말이을 이 益 더할 익 詠 읊을 영

禮 예도례 別 다를별 尊 높을존 卑 낮을비

上 윗 상
和 화할 화
下 아래 하
睦 화목할 목

夫 지아비 부
唱 부를 창
婦 아내 부
隨 따를 수

外 바깥 외 受 받을 수 傅 스승 부 訓 가르칠 훈

入 들 입 奉 받들 봉 母 어머니 모 儀 거동 의

諸 모두 제
姑 고모 고
伯 맏백
叔 아저씨 숙

猶 오히려 유
子 아들 자
比 견줄 비
兒 아이 아

同 한가지 동
氣 기운 기
連 연할 련
枝 가지 지

孔 구멍 공
懷 품을 회
兄 맏형 형
弟 아우 제

切 간절 절 磨 갈 마 箴 경계할 잠 規 법 규

仁 어질인 慈 사랑할 자 隱 숨을 은 惻 슬플 측

造 지을 조 次 버금 차 弗 아닐 불 離 떠날 리

節 마디 절　義 옳을 의　廉 청렴할 렴　退 물러날 퇴

顚 엎어질 전　沛 자빠질 패　匪 아닐 비　虧 이지러질 휴

性 성품 성
靜 고요 정
情 뜻 정
逸 편안할 일

心 마음 심
動 움직일 동
神 귀신 신
疲 피로할 피

逐 쫓을축
物 만물물
意 뜻의
移 옮길이

守 지킬수
眞 참진
志 뜻지
滿 가득할만

都 도읍 도 邑 고을 읍 華 빛날 화 夏 여름 하

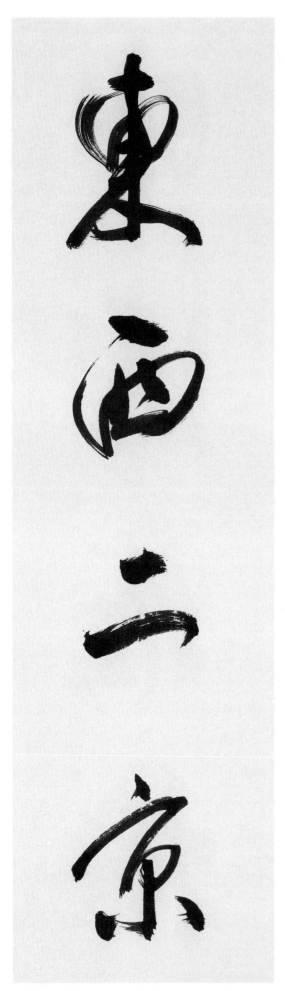

東 동녘 동 西 서녘 서 二 두 이 京 서울 경

背 등배
邙 뫼망
面 낯면
洛 낙수락

浮 뜰부
渭 위수위
據 응거할거
涇 경수경

宮 집 궁 殿 전각 전 盤 소반 반 鬱 울창할 울

樓 다락 루 觀 볼 관 飛 날 비 驚 놀랄 경

圖 그림 도
寫 쓸 사
禽 새 금
獸 짐승 수

畵 그림 화
彩 채색 채
仙 신선 선
靈 신령 령

丙 남녘 병 舍 집 사 傍 곁 방 啓 열 계
甲 갑옷 갑 帳 장막 장 對 대할 대 楹 기둥 영


丙 舍 傍 啓
甲 帳 對 楹

菊堂 趙盛周 56



丙 남녘 병
舍 집 사
傍 곁 방
啓 열 계

甲 갑옷 갑
帳 장막 장
對 대할 대
楹 기둥 영



肆 베풀사
筵 자리연
設 베풀설
席 자리석

鼓 북고
瑟 비파슬
吹 불취
笙 생황생

陞 오를 승 階 섬돌 계 納 들일 납 陛 뜰 폐

弁 고깔 변 轉 구를 전 疑 의심할 의 星 별 성

右 오른 우 通 통할 통 廣 넓을 광 內 안 내

左 왼 좌 達 통달 달 承 이을 승 明 밝을 명



既 이미 기 集 모을 집 墳 무덤 분 典 법 전

亦 또 역 聚 모을 취 群 무리 군 英 꽃부리 영

路 길 로
俠 낄 협
槐 회화나무 괴
卿 벼슬 경

府 마을 부
羅 벌릴 라
將 장수 장
相 서로 상

戸 지게 호 封 봉할 봉 八 여덟 팔 縣 고을 현

家 집 가 給 줄 급 千 일천 천 兵 군사 병

高 높을 고 冠 갓관 陪 모실배 輦 수레 련

驅 몰 구 轂 바퀴통 곡
振 떨칠 진 纓 갓끈 영

驅 몰구 轂 바퀴통곡 振 떨칠진 纓 갓끈영

世 인간세 祿 녹록 侈 사치치 富 부자부

車 수레거 駕 멍에할가 肥 살찔비 輕 가벼울경

策 꾀 책 功 공 공 茂 성할 무 實 열매 실

勒 새길 륵 碑 비석 비 刻 새길 각 銘 새길 명

菊堂 趙盛周　66

磻 돌반
溪 시내계
伊 저이
尹 다스릴윤

佐 도울좌
時 때시
阿 언덕아
衡 저울대형

奄 문득 엄 宅 집 택 曲 굽을 곡 阜 언덕 부

微 작을 미 旦 아침 단 孰 누구 숙 營 경영할 영

桓 군셀 환
公 공변될 공
匡 바를 광
合 합할 합

濟 건널 제
弱 약할 약
扶 붙들 부
傾 기울어질 경

綺 비단 기 回 돌아올 회 漢 한수 한 惠 은혜 혜

說 기꺼울 열 感 느낄 감 武 호반 무 丁 장정 정

俊 준걸 준
乂 어질 예
密 빽빽할 밀
勿 말 물

多 많을 다
士 선비 사
寔 이 식
寧 편안할 녕

晉 나라 진 楚 나라 초 更 번가를 경 霸 으뜸 패

趙 나라 조 魏 나라 위 困 곤한 곤 橫 비낄 횡

何 어찌 하
遵 좇을 준
約 요약할 약
法 법 법

韓 나라 한
弊 해질 폐
煩 번거로울 번
刑 형벌 형

起 일어날 기
翦 자를 전
頗 자못 파
牧 칠 목

用 쓸 용
軍 군사 군
最 가장 최
精 정할 정

宣 베풀 선 威 위엄 위 沙 모래 사 漠 아득할 막

馳 달릴 치 譽 기릴 예 丹 붉을 단 靑 푸를 청

九 아홉 구 州 고을 주 禹 임금 우 跡 자취 적

百 일백 백 郡 고을 군 秦 나라 진 幷 아우를 병

嶽 큰산악
宗 마루종
恒 항상항
岱 대산대

禪 터닦을선
主 임금주
云 이를운
亭 정자정

鷄 닭 계
田 밭 전
赤 붉을 적
城 재 성

雁 기러기 안
門 문 문
紫 붉을 자
塞 변방 새

曠 빌 광
遠 멀 원
綿 솜 면
邈 멀 막

巖 바위 암
岫 멧부리 수
杳 아득할 묘
冥 어두울 명

治 다스릴 치 **本** 근본 본 **於** 어조사 어 **農** 농사 농

務 힘쓸 무 **玆** 이 자 **稼** 심을 가 **穡** 거둘 색

税 구실세 熟 익을숙 貢 바칠공 新 새로울신

勸 권할권 賞 상줄상 黜 내칠출 陟 오를척

孟 만 맹
軻 수레 가
敦 도타울 돈
素 바탕 소

史 역사 사
魚 물고기 어
秉 잡을 병
直 곧을 직

庶 거의 서 幾 거의 기 中 가운데 중 庸 떳떳할 용

勞 수고로울 로 謙 겸손할 겸 謹 삼갈 근 勅 경계할 칙

勉
힘쓸
면

其
그
기

祗
공경
지

植
심을
식

貽
줄이
이

厥
그
궐

嘉
아름다울
가

猷
꾀
유

省 살필 성
躬 몸 궁
譏 나무랄 기
誡 경계할 계

寵 고일 총
增 더할 증
抗 겨룰 항
極 다할 극

殆 위태할 태 辱 욕될 욕 近 가까울 근 恥 부끄러울 치

林 수풀 림 皐 언덕 고 幸 갈 행 卽 곧 즉

兩 두 량 疏 성글 소 見 볼 견 機 틀 기

解 풀 해 組 끈 조 誰 누구 수 逼 핍박할 핍

索 찾을 색 居 살 거 閑 한가할 한 處 곳 처

沈 잠길 침 默 잠잠할 묵 寂 고요할 적 寥 고요할 료

求 구할 구 古 예 고 尋 찾을 심 論 의논할 론

散 흩을 산 慮 생각 려 逍 노닐 소 遙 노닐 요

欣 기쁠 흔　奏 아뢸 주　累 누끼칠 루　遣 보낼 견

感 슬플 척　謝 물러갈 사　歡 기쁠 환　招 부를 초

渠 개천 거
荷 연꽃 하
的 과녁 적
歷 지날 력

園 동산 원
莽 풀 망
抽 뺄 추
條 가지 조

枇 비파나무 비
杷 비파나무 파
晚 늦을 만
翠 푸를 취

梧 오동나무 오
桐 오동나무 동
早 이를 조
凋 시들 조

落 떨어질락
葉 잎엽
飄 나부낄표
颻 나부낄요

陳 묵을진
根 뿌리근
委 맡길위
翳 가릴예

遊 놀 유　鵾 곤계 곤　獨 홀로 독　運 움직일 운

凌 능멸할 릉　摩 만질 마　絳 붉을 강　霄 하늘 소

耽 즐길 탐
讀 읽을 독
翫 구경 완
市 저자 시

寓 붙일 우
目 눈 목
囊 주머니 낭
箱 상자 상

易 쉬울 이
輶 가벼울 유
攸 바 유
畏 두려울 외

屬 붙일 속
耳 귀 이
垣 담 원
墻 담 장

具 갖출구 膳 반찬선 飡 밥손 飯 밥반

適 마침적 口 입구 充 채울충 腸 창자장

飽 배부를 포 飫 배부를 어 烹 삶을 팽 宰 재상 재

飢 주릴 기 厭 싫을 염 糟 지게미 조 糠 겨 강

親 친할 친 戚 겨레 척 故 연고 고 舊 옛 구

老 늙을 로 少 젊을 소 異 다를 이 糧 양식 량

妾 첩첩
御 모실어
績 길쌈 적
紡 길쌈 방

侍 모실시
巾 수건 건
帷 장막 유
房 방 방

銀 은은
燭 촛불 촉
煒 빛날 위
煌 빛날 황

紈 흰깁 환
扇 부채 선
圓 둥글 원
潔 깨끗할 결

晝 낮 주
眠 졸 면
夕 저녁 석
寐 잘 매

藍 쪽 람
筍 댓순 순
象 코끼리 상
床 평상 상

菊堂 趙盛周　106

絃 줄 현
歌 노래 가
酒 술 주
讌 잔치 연

接 접할 접
杯 잔배
舉 들 거
觴 잔 상

悅 기쁠열 豫 기쁠예 且 또차 康 편안강

嫡 만적 後 뒤후 嗣 이을사 續 이를속

祭 제사제 祀 제사사 蒸 찔증 嘗 맛볼상

稽 조아릴 계
顙 이마 상
再 두 재
拜 절 배

悚 두려울 송
懼 두려울 구
恐 두려울 공
惶 두려울 황

牋 편지 전
牒 편지 첩
簡 대쪽 간
要 중요할 요

顧 돌아볼 고
答 대답 답
審 살필 심
詳 자세할 상

骸 뼈 해
垢 때 구
想 생각 상
浴 목욕 욕

執 잡을 집
熱 더울 열
願 원할 원
凉 서늘할 량

驢 나귀 려
騾 노새 라
犢 송아지 독
特 수소 특

駭 놀랄 해
躍 뛸 약
超 뛰어넘을 초
驤 달릴 양

捕 잡을 포
獲 얻을 획
叛 배반할 반
亡 도망 망

誅 벨 주
斬 벨 참
賊 도적 적
盜 도적 도

布 베포 射 쏠사 遼 멀료 丸 탄환환

嵇 성혜 琴 거문고 금 阮 성완 嘯 휘파람불 소

恬
편안할 염
筆 붓 필
倫 인륜 륜
紙 종이 지

鈞 서른근 균
巧 공교할 교
任 맡길 임
釣 낚시 조

釋 풀 석
紛 어지러울 분
利 이로울 리
俗 풍속 속

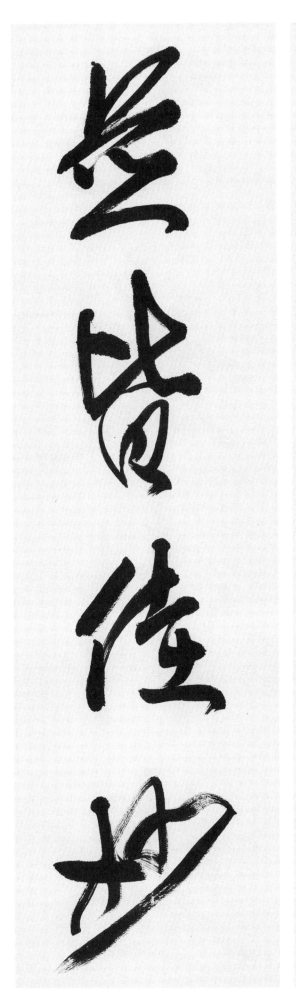

並 아우를 병
皆 다 개
佳 아름다울 가
妙 묘할 묘

毛 털 모 施 베풀 시 淑 맑을 숙 姿 자태 자

工 장인 공 嚬 찡그릴 빈 姸 고울 연 笑 웃음 소

年 해년
矢 화살 시
每 매양 매
催 재촉할 최

羲 복희 희
暉 햇빛 휘
朗 밝을 랑
曜 빛날 요

璇 구슬 선
璣 구슬 기
懸 달 현
斡 돌 알

晦 그믐 회
魄 넋 백
環 고리 환
照 비칠 조

璇 구슬선, 璣 구슬기, 懸 달현, 斡 돌알

晦 그믐회, 魄 넋백, 環 고리환, 照 비칠조

永 길 영
綏 평안할 유
吉 길할 길
邵 높을 소

矩 법구 步 걸음보 引 이끌인 領 거느릴령

俯 구부릴부 仰 우러러볼앙 廊 행랑랑 廟 사당묘

束 묶을 속
帶 띠 대
矜 자랑 긍
莊 씩씩할 장

徘 배회할 배
徊 배회할 회
瞻 볼 첨
眺 바라볼 조

孤 외로울 고 陋 더러울 루 寡 적을 과 聞 들을 문

愚 어리석을 우 蒙 어릴 몽 等 무리 등 誚 꾸짖을 초

謂 이를 위　語 말씀 어　助 도울 조　者 놈 자

焉 어조사 언　哉 어조사 재　乎 어조사 호　也 이끼 야

全文및解說

天地玄黄宇宙洪荒日月
盈昃辰宿列張寒來暑往
秋收冬藏閏餘成歲律呂
調陽雲騰致雨露結為霜
金生麗水玉出崑岡劍號
巨闕珠稱夜光果珍李柰

菜重芥薑海鹹河淡鱗潛
羽翔龍師火帝鳥官人皇
始制文字乃服衣裳推位
讓國有虞陶唐弔民伐罪
周發殷湯坐朝問道垂拱
平章愛育黎首臣伏戎羌

遐邇壹體率賓歸王鳴鳳

在樹白駒食場化被草木

賴及萬方蓋此身髮四大

五常恭惟鞠養豈敢毀傷

女慕貞絜男效才良知過

必改得能莫忘罔談彼短

靡恃己長信使可覆器欲難量墨悲絲染詩讚羔羊景行維賢克念作聖德建名立形端表正空谷傳聲虛堂習聽禍因惡積福緣善慶尺璧非寶寸陰是競

資父事君曰嚴與敬孝當
竭力忠則盡命臨深履薄
夙興溫凊似蘭斯馨如松
之盛川流不息淵澄取暎
容止若思言辭安定篤初
誠美慎終宜令榮業所基

籍甚無竟　學優登仕　攝職從政　存以甘棠　去而益詠　樂殊貴賤　禮別尊卑　上和下睦　夫唱婦隨　外受傅訓　入奉母儀　諸姑伯叔　猶子比兒　孔懷兄弟　同氣連枝

交友投分　切磨箴規
仁慈隱惻　造次弗離
節義廉退　顛沛匪虧
性靜情逸　心動神疲
守眞志滿　逐物意移
堅持雅操　好爵自縻
都邑華夏　東西二京
背邙面洛　浮渭據涇

浮渭據涇　宮殿盤鬱　樓觀飛驚
圖寫禽獸　畫綵仙靈　丙舍傍啟
甲帳對楹　肆筵設席　鼓瑟吹笙
升階納陛　弁轉疑星　右通廣內
左達承明　既集墳典　亦聚群英

杜稾鍾隸　漆書壁經
府羅將相　路俠槐卿
戶封八縣　家給千兵
高冠陪輦　驅轂振纓
世祿侈富　車駕肥輕
策功茂實　勒碑刻銘
伊尹佐時　阿衡奄宅曲阜

綺回漢惠　說感武丁
俊乂密勿　多士寔寧
晉楚更霸　趙魏困橫
假途滅虢　踐土會盟
何遵約法　韓弊煩刑
起翦頗牧　用軍最精

宣威沙漠　馳譽丹青
九州禹跡　百郡秦并
嶽宗恒岱　禪主云亭
雁門紫塞　雞田赤城
昆池碣石　鉅野洞庭
曠遠綿邈　巖岫杳冥
治本於農　務茲稼穡
俶載南畝

我
藝
黍
稷
稅
熟
貢
新
勸
賞

黜
陟
孟
軻
敦
素
史
魚
秉
直

庶
幾
中
庸
勞
謙
謹
勅
聆
音

察
理
鑒
貌
辨
色
貽
厥
嘉
猷

勉
其
祗
植
省
躬
譏
誡
寵
增

抗
極
殆
辱
近
恥
林
皋
幸
即

兩照見機解紐邊索唇

閑家次憨寐寥求古壽論

散憲道逸欣奏墨遷惑謝

巖粘深荷的應圍籌抽條

批杷晚翠梧桐早鄉涼根

委醫滿藥瓢颭淡鶺獨蓬

凌摩絳霄　耽讀翫市　寓目囊箱　易輶攸畏　屬耳垣牆　具膳餐飯　適口充腸　飽飫烹宰　饑厭糟糠　親戚故舊　老少異糧　妾御績紡　侍巾帷房　紈扇圓潔　銀燭煒煌

畫眠夕寐　藍筍象床
酒讌接盃　舉觴矯手
慈宴階賴　悚懼恐惶
悅豫且康　嫡後嗣續
陵緣前要　顧答審詳
想浴執熱　顧涼驢騾

駭躍超驤　誅斬賊盜　捕獲叛亡　布射僚丸　嵇琴阮嘯　恬筆倫紙　鈞巧任釣　釋紛利俗　並皆佳妙　毛施淑姿　工顰妍笑　年矢每催　羲暉朗曜　璇璣懸斡　晦魄環照

旂萃惰猪永綏吉劭舷步

引領佇俟卲廟束帶矜庄

佻佃瞻眺於隨宣軍愚堂

尊諸謂諮助者焉裁乎也

1	天地玄黃　宇宙洪荒	하늘과 땅은 검고 누르며, 우주는 넓고 크다.
2	日月盈昃　辰宿列張	해와 달은 차고 기울며, 별은 벌려 있다.
3	寒來暑往　秋收冬藏	추위가 오면 더위는 가며, 가을에는 거두어들이고 겨울에는 갈무리한다.
4	閏餘成歲　律呂調陽	남는 윤달로 해를 완성하며, 음율로 음양을 조화시킨다.
5	雲騰致雨　露結爲霜	구름이 날아 비가 되고, 이슬이 맺혀 서리가 된다.
6	金生麗水　玉出崑岡	금(金)은 여수(麗水)에서 나고, 옥(玉)은 곤륜산(崑崙山)에서 난다.
7	劍號巨闕　珠稱夜光	칼에는 거궐(巨闕)이 있고, 구슬에는 야광주(夜光珠)가 있다.
8	果珍李柰　菜重芥薑	과일 중에서는 오얏과 벗이 보배스럽고, 채소 중에서는 겨자와 생강을 소중히 여긴다.
9	海鹹河淡　鱗潛羽翔	바닷물은 짜고 민물은 싱거우며, 비늘 있는 고기는 물에 잠기고 날개 있는 새는 날아다닌다.
10	龍師火帝　鳥官人皇	관직을 용으로 나타낸 복희씨(伏羲氏)와 불을 숭상한 신농씨(神農氏)가 있고, 관직을 새로 기록한 소호씨(少昊氏)와 인문(人文)을 개명한 인황씨(人皇氏)가 있다.
11	始制文字　乃服衣裳	비로소 문자를 만들고, 옷을 만들어 입게 했다.
12	推位讓國　有虞陶唐	자리를 물려주어 나라를 양보한 것은, 도당 요(堯)임금과 유우 순(舜)임금이다.
13	弔民伐罪　周發殷湯	백성들을 위로하고 죄지은 이를 친 사람은, 주나라 무왕(武王) 발(發)과 은나라 탕왕(湯王)이다.
14	坐朝問道　垂拱平章	조정에 앉아 다스리는 도리를 물으니, 옷 드리우고 팔짱 끼고 있지만 공평하고 밝게 다스려진다.
15	愛育黎首　臣伏戎羌	백성을 사랑하고 기르니, 오랑캐들까지도 신하로서 복종한다.
16	遐邇壹體　率賓歸王	먼 곳과 가까운 곳이 똑같이 한 몸이 되어, 서로 이끌고 복종하여 임금에게로 돌아온다.
17	鳴鳳在樹　白駒食場	봉황새는 울며 나무에 깃들어 있고, 흰 망아지는 마당에서 풀을 뜯는다.
18	化被草木　賴及萬方	밝은 임금의 덕화가 풀이나 나무까지 미치고, 그 힘입음이 온 누리에 미친다.
19	盖此身髮　四大五常	대개 사람의 몸과 터럭은 사대와 오상으로 이루어졌다.
20	恭惟鞠養　豈敢毀傷	부모가 길러주신 은혜를 공손히 생각한다면, 어찌 함부로 이 몸을 더럽히거나 상하게 할까.
21	女慕貞潔　男效才良	여자는 정렬(貞烈)한 것을 사모하고, 남자는 재주 있고 어진 것을 본받아야 한다.
22	知過必改　得能莫忘	자기의 허물을 알면 반드시 고치고, 능히 실행할 것을 얻었거든 잊지 말아야 한다.
23	罔談彼短　靡恃己長	남의 단점을 말하지 말며, 나의 장점을 믿지 말라.
24	信使可覆　器欲難量	믿음 가는 일은 거듭해야 하고, 그릇됨은 헤아리기 어려워야 한다.
25	墨悲絲染　詩讚羔羊	묵자(墨子)는 실이 물들여지는 것을 슬퍼했고, 시경(詩經)에서는 고양편(羔羊編)을 찬미했다.

26	景行維賢	克念作聖	행동을 빛나게 하는 사람이 어진 사람이요, 힘써 마음에 생각하면 성인이 된다.
27	德建名立	形端表正	덕이 서면 명예가 서고, 형모(形貌)가 단정하면 의표(儀表)도 바르게 된다.
28	空谷傳聲	虛堂習聽	성현의 말은 마치 빈 골짜기에 소리가 전해지듯이 멀리 퍼져 나가고, 사람의 말은 아무리 빈집에서라도 신(神)은 익히 들을 수가 있다.
29	禍因惡積	福緣善慶	악한 일을 하는 데서 재앙은 쌓이고, 착하고 경사스러운 일로 인해서 복은 생긴다.
30	尺璧非寶	寸陰是競	한 자 되는 큰 구슬이 보배가 아니다. 한 치의 짧은 시간이라도 다투어야 한다.
31	資父事君	曰嚴與敬	아비 섬기는 마음으로 임금을 섬겨야 하니, 그것은 존경하고 공손히 하는 것뿐이다.
32	孝當竭力	忠則盡命	효도는 마땅히 있는 힘을 다해야 하고, 충성은 곧 목숨을 다해야 한다.
33	臨深履薄	夙興溫凊	깊은 물가에 다다른 듯 살얼음 위를 걷듯이 하고, 일찍 일어나 부모의 따뜻한가 서늘한가를 보살핀다.
34	似蘭斯馨	如松之盛	난초같이 향기롭고, 소나무처럼 무성하다.
35	川流不息	淵澄取暎	냇물은 흘러 쉬지 않고, 연못물은 맑아서 온갖 것을 비친다.
36	容止若思	言辭安定	얼굴과 거동은 생각하듯 하고, 말은 안정되게 해야 한다.
37	篤初誠美	愼終宜令	처음을 독실하게 하는 것이 참으로 아름답고, 끝맺음을 조심하는 것이 마땅하다.
38	榮業所基	籍甚無竟	영달과 사업에는 반드시 기인하는 바가 있게 마련이며, 그래야 명성이 끝이 없을 것이다.
39	學優登仕	攝職從政	배움이 넉넉하면 벼슬에 오르고, 직무를 맡아 정치에 종사할 수 있다.
40	存以甘棠	去而益詠	소공(召公)이 감당나무 아래 머물고, 떠난 뒤엔 감당시로 더욱 칭송하여 읊는다.
41	樂殊貴賤	禮別尊卑	풍류는 귀천에 따라 다르고, 예의도 높낮음에 따라 다르다.
42	上和下睦	夫唱婦隨	윗사람이 온화하면 아랫사람도 화목하고, 지아비는 이끌고 지어미는 따른다.
43	外受傅訓	入奉母儀	밖에 나가서는 스승의 가르침을 받고, 안에 들어와서는 어머니의 거동을 받든다.
44	諸姑伯叔	猶子比兒	모든 고모와 아버지의 형제들은, 조카를 자기 아이처럼 생각하고,
45	孔懷兄弟	同氣連枝	가장 가깝게 사랑하여 잊지 못하는 것은 형제간이니, 동기간은 한 나무에서 이어진 가지와 같기 때문이다.
46	交友投分	切磨箴規	벗을 사귐에는 분수를 지켜 의기를 투합해야 하며, 학문과 덕행을 갈고 닦아 서로 경계하고 바르게 인도해야 한다.
47	仁慈隱惻	造次弗離	어질고 사랑하며 측은히 여기는 마음이 잠시라도 마음속에서 떠나서는 안 된다.
48	節義廉退	顚沛匪虧	절의와 청렴과 물러감은 어려운 가운데에서도 이지러져서는 안 된다.
49	性靜情逸	心動神疲	성품이 고요하면 마음이 편안하고, 마음이 흔들리면 정신이 피로해진다.

50	守眞志滿	逐物意移	참됨을 지키면 뜻이 가득해지고, 물욕을 좇으면 생각도 이리저리 옮겨진다.
51	堅持雅操	好爵自縻	올바른 지조를 굳게 가지면, 높은 지위는 스스로 그에게 얽히어 이른다.
52	都邑華夏	東西二京	화하(華夏)의 도읍에는 동경(洛陽)과 서경(長安)이 있다.
53	背邙面洛	浮渭據涇	낙양은 북망산을 등 뒤로 하여 낙수를 앞에 두고, 장안은 위수에 떠 있는 듯 경수를 의지하고 있다.
54	宮殿盤鬱	樓觀飛驚	궁(宮)과 전(殿)은 빽빽하게 들어찼고, 누(樓)와 관(觀)은 새가 하늘을 나는 듯 솟아 놀랍다.
55	圖寫禽獸	畫彩仙靈	새와 짐승을 그린 그림이 있고, 신선들의 모습도 채색하여 그렸다.
56	丙舍傍啓	甲帳對楹	신하들이 쉬는 병사의 문은 정전(正殿) 곁에 열려 있고, 화려한 휘장이 큰 기둥에 둘려 있다.
57	肆筵設席	鼓瑟吹笙	자리를 만들고 돗자리를 깔고서, 비파를 뜯고 생황저를 분다.
58	陞階納陛	弁轉疑星	섬돌을 밟으며 궁전에 들어가니, 관(冠)에 단 구슬들이 돌고 돌아 별이 아닌가 의심스럽다.
59	右通廣内	左達承明	오른쪽으로는 광내전에 통하고, 왼쪽으로는 승명려에 다다른다.
60	旣集墳典	亦聚群英	이미 삼분(三墳)과 오전(五典) 같은 책들을 모으고, 뛰어난 뭇 영재들도 모았다.
61	杜藁鍾隷	漆書壁經	글씨로는 두조(杜操)의 초서와 종요(鍾繇)의 예서가 있고, 글로는 과두(蝌蚪)의 글과 공자의 옛집 벽 속에서 나온 경서가 있다.
62	府羅將相	路俠槐卿	관부에는 장수와 정승들이 모여 있고, 길은 공경(公卿)의 집들을 끼고 있다.
63	戸封八縣	家給千兵	귀척(貴戚)이나 공신에게 팔현(八縣)을 봉하고, 그들의 집에는 많은 군사를 주었다.
64	高冠陪輦	驅轂振纓	높은 관(冠)을 쓰고 임금의 수레를 모시니, 수레를 몰 때마다 관끈이 흔들린다.
65	世祿侈富	車駕肥輕	대대로 받은 봉록은 사치하고 풍부하며, 말이 살찌니 수레는 가볍기만 하다.
66	策功茂實	勒碑刻銘	공신을 책록하여 실적을 세우도록 힘쓰게 하고, 비석에 찬미하는 내용을 새긴다.
67	磻溪伊尹	佐時阿衡	주문왕(周文王)은 반계에서 강태공을 얻고 은탕왕(殷湯王)은 신야(莘野)에서 이윤을 맞으니, 그들은 때를 도와 재상 아형(阿衡)의 지위에 올랐다.
68	奄宅曲阜	微旦孰營	큰 집을 곡부(曲阜)에 정해주었으니, 그들이 아니면 누가 경영할 수 있었으랴.
69	桓公匡合	濟弱扶傾	제나라 환공은 천하를 바로잡아 제후를 모으고, 약한 자를 구하고 기우는 나라를 도와서 일으켰다.
70	綺回漢惠	說感武丁	기리계(綺理季) 등은 한나라 혜제(惠帝)의 태자 자리를 회복시키고, 부열(傅說)은 무정(武丁)의 꿈에 나타나 그를 감동시켰다.

71	俊乂密勿	多士寔寧	재주와 덕을 지닌 이들이 부지런히 힘쓰고, 많은 인재들이 있어 나라는 실로 편안했다.
72	晉楚更霸	趙魏困橫	진문공(晉文公)과 초장왕(楚莊王)은 번갈아 패자가 되었고, 조(趙)나라와 위(魏)나라는 연횡책(連橫策) 때문에 곤란을 겪었다.
73	假途滅虢	踐土會盟	진헌공(晉獻公)은 길을 물어 괵(虢)나라를 멸했고, 진문공(晉文公)은 제후를 천토대(踐土臺)에 모아 맹세하게 했다.
74	何遵約法	韓弊煩刑	소하(蕭何)는 줄인 약법을 지켰고, 한비(韓非)는 번거로운 형법으로 폐해를 가져왔다.
75	起翦頗牧	用軍最精	진(秦)나라의 백기(白起)와 왕전(王翦), 조나라의 염파(廉頗)와 이목(李牧)은 군사술이 가장 정밀하게 했다.
76	宣威沙漠	馳譽丹靑	이 장군들은 그 위엄을 사막에까지 펼치니, 그 명예를 채색으로 그려서 전했다.
77	九州禹跡	百郡秦幷	중국을 구주(九州)로 나눈 것은 우임금의 공적이요 백군(百郡)으로 나눈 것은 진나라 시왕(始王)의 큰 공이다.
78	嶽宗恒岱	禪主云亭	오악(五嶽) 중에는 항산(恒山)과 태산(泰山)이 으뜸이고, 봉선(封禪) 제사는 운운산(云云山)과 정정산(亭亭山)에서 주로 하였다.
79	雁門紫塞	鷄田赤城	기러기 날으는 안문(雁門) 곁에는 만리장성의 요새가 있고, 그 앞에는 계전과 적성이 있다.
80	昆池碣石	鉅野洞庭	고면현에는 곤지(昆池)가 있고 동해안에는 높이 솟은 갈석산이 있고 태산 동편에는 거야(鉅野)라는 넓은 평야가 있으며 중국 최대의 동정호(洞庭湖)가 있다.
81	曠遠綿邈	巖岫杳冥	너무나 멀어 끝없이 아득하고, 바위와 산은 그윽하여 깊고 어두워 보인다.
82	治本於農	務玆稼穡	천하를 다스리는 근본을 농업으로 삼아, 심고 거두기를 힘쓰게 하였다.
83	俶載南畝	我藝黍稷	봄이 되면 남쪽 이랑에서 일을 시작하니, 우리는 기장과 피를 심으리라.
84	稅熟貢新	勸賞黜陟	익은 곡식으로 세금을 내고 새 곡식으로 종묘에 제사를 지내니, 권면하고 상을 주되 무능한 사람은 내치고 유능한 사람은 등용한다.
85	孟軻敦素	史魚秉直	맹자(孟子)는 행동이 소박하고 돈독하였고, 사어(史魚)는 직간(直諫)을 잘 하였다.
86	庶幾中庸	勞謙謹勅	중용(中庸)에 가까워지기를 바란다면, 근로하고 겸손하며 과실이 없도록 근신해야 한다.
87	聆音察理	鑑貌辨色	소리를 들어 이치를 살피며, 모습을 거울삼아 낯빛을 분별한다.
88	貽厥嘉猷	勉其祗植	훌륭한 계획을 후손에게 남기고, 공경히 선조들의 계획을 이어나가길 힘써라.
89	省躬譏誡	寵增抗極	자기 몸을 살피고 남의 비방을 경계하며, 은총이 날로 더하면 항거심(抗拒心)이 극에 달함을 알라.
90	殆辱近恥	林皐幸卽	위태로움과 욕됨은 부끄러움에 가까우니, 숲 우거진 언덕으로 나아감이 다행한 일이다.
91	兩疏見機	解組誰逼	한대(漢代)의 소광(疏廣)과 소수(疏受)는 기회를 보아 인끈을 풀어놓고

가버렸으니, 누가 그 행동을 막을 수 있으리오.

92	索居閑處	沈默寂寥	한적한 곳을 찾아 사니, 말 한 마디도 없이 고요하기만 하다.
93	求古尋論	散慮逍遙	옛 사람의 글을 구하고 도(道)를 찾으며, 모든 심려를 흩어버리고 평화로이 노닌다.
94	欣奏累遣	慼謝歡招	기쁨은 모여들고 번거로움은 사라지니, 슬픔은 물러가고 즐거움이 온다.
95	渠荷的歷	園莽抽條	도랑의 연꽃은 곱고 분명하며, 동산에 우거진 풀들은 쭉쭉 빼어나다.
96	枇杷晚翠	梧桐早凋	비파나무 잎새는 늦도록 푸르고, 오동나무 잎새는 일찍부터 시든다.
97	陳根委翳	落葉飄颻	묵은 뿌리들은 버려져 있고, 떨어진 나뭇잎은 바람따라 흩날린다.
98	遊鵾獨運	凌摩絳霄	노는 곤이새만이 홀로 움직여 붉은 노을의 하늘에서 마음대로 날아다닌다.
99	耽讀翫市	寓目囊箱	저잣거리 책방에서 글 읽기에 흠뻑 빠져, 정신 차려 자세히 보니 마치 글을 주머니나 상자 속에 갈무리하는 것 같다.
100	易輶攸畏	屬耳垣墻	군자는 말을 가볍고 쉽게 해서는 아니되며 남이 담에 귀를 기울여 듣는 것처럼 조심하라.
101	具膳湌飯	適口充腸	반찬을 갖추어 밥을 먹으니, 입맛에 맞아 장을 채운다.
102	飽飫烹宰	飢厭糟糠	배부르면 아무리 맛있는 요리도 먹기 싫고, 굶주리면 술지게미와 쌀겨도 만족스럽다.
103	親戚故舊	老少異糧	친척이나 친구들을 대접할 때는, 노인과 젊은이의 음식을 달리해야 한다.
104	妾御績紡	侍巾滅房	첩은 길쌈을 하고, 아내는 안방에서 수건과 빗을 가지고 남편을 섬긴다.
105	紈扇圓潔	銀燭煒煌	비단 부채는 둥글고 깨끗하며, 은빛 촛불은 휘황하게 빛난다.
106	晝眠夕寐	藍筍象床	낮에 낮잠자고 또한 밤에 일찍 자며 푸른 대나무와 상아로 장식한 침상이라.
107	絃歌酒讌	接杯舉觴	연주하고 노래하는 잔치마당에서는, 잔을 주고받기도 한다.
108	矯手頓足	悅豫且康	손을 들고 발을 들어 춤을 추니, 기쁘고도 편안하다.
109	嫡後嗣續	祭祀蒸嘗	적자는 가문의 대를 이어, 제사를 지내며 겨울제사는 증(蒸)이고 가을제사는 상(嘗)이라 한다.
110	稽顙再拜	悚懼恐惶	이마를 조아려서 두 번 절하고, 두려운 마음가짐으로 공경하다.
111	牋牒簡要	顧答審詳	편지는 간단명료해야 하고, 안부를 묻거나 대답할 때에는 자세히 살펴서 명백히 해야 한다.
112	骸垢想浴	執熱願凉	몸에 때가 끼면 목욕할 것을 생각하고, 뜨거운 것을 잡으면 시원하기를 바란다.
113	驢騾犢特	駭躍超驤	나귀와 노새와 낙타와 소들이, 용맹스러이 뛰며 분주히 달린다.
114	誅斬賊盜	捕獲叛亡	사람을 죽인 역적과 도둑을 참수하여 죽이고 죄를 짓고 도망간 자는 잡아서 가둔다.
115	布射遼丸	嵇琴阮嘯	여포(呂布)의 활쏘기, 웅의료(熊宜僚)의 탄환 돌리기며, 혜강(嵇康)의 거문고 타기, 완적(阮籍)의 휘파람은 모두 유명하다.
116	恬筆倫紙	鈞巧任釣	몽염(蒙恬)은 붓을 만들고, 채륜(蔡倫)은 종이를 만들었고, 마균(馬鈞)은 기교가 있었고, 임공자(任公子)는 낚시를 잘했다.
117	釋紛利俗	並皆佳妙	이 사람들은 모두가 어지러움을 풀어 세상을 이롭게 하였으니, 이들은

모두 다 아름답고 묘한 사람들이다.

118	毛施淑姿 工嚬姸笑	모장과 서시(西施)는 자태가 구슬같이 아름다워, 찡그리는 모습도 아름답고 웃는 얼굴은 예쁘기가 한이 없었다.
119	年矢每催 羲暉朗曜	세월은 화살같이 매양 빠르기를 재촉하고, 햇빛은 밝고 빛나기만 하구나.
120	璇璣懸斡 晦魄環照	구슬 같은 둥근 혼천의(渾天儀)가 공중에 매달려 돌고 있으니, 그믐이 되면 달은 빛이 없어 윤곽만 비칠뿐이다.
121	指薪修祐 永綏吉邵	복을 닦는 것이 나무섶에 불씨를 옮기는 것 같아 영원히 평안하고 길하여 경사스러움이 높다.
122	矩步引領 俯仰廊廟	궁내에서는 옷깃을 단정히하고 걸음걸이를 바르게하며 사랑에서는 법도에 맞게 바른 자세로 걷는다.
123	束帶矜莊 徘徊瞻眺	궁중에서는 계급패를 달고 정장을 갖추어야하며 거닐고 바라보는 것을 예도에 맞게 하여야 한다.
124	孤陋寡聞 愚蒙等誚	혼자서 공부하면 유익한것을 얻지못하여 어리석고 몽매한 자와 같아서 남의 책망을 듣게 마련이다.
125	謂語助者 焉哉乎也	어조사라 이르는 말에는 언(焉)·재(哉)·호(乎)·야(也)가 있다.

行書作品의 例

一心觀佛 • 54×70cm

일심으로 부처님을 바라보다.

秋淨長湖碧玉流　荷花深處繫蘭舟

가을날 맑아 호수에 푸른 물 흐르는데
연꽃 깊은 곳에 목란舟 매여있네

許蘭雪軒 詩句 • 23×135cm×2

逸溪先生正
壬子四季仲
學梅題詩

退溪 先生 詩「雪月中 賞梅韻」• 35×135cm×8

盆梅發淸賞 溪雪耀寒濱　　화분의 매화 맑게 핌을 감상하는데 시내 눈은 찬 물가에 빛나네
更著冰輪影 都輸臘味春　　더욱이 달 그림자까지 어리니 모두 섣달에 봄을 느끼겠네
迢遙閬苑境 婥約藐姑眞　　아득히 먼 신선의 세계에 막고산 아리따운 신선이여
莫遣吟詩苦 詩多亦一塵　　시를 읊노라고 괴롭게 보내지 말라 시가 많아도 역시 한 티끌일 뿐이니

거처하는 곳에 좋은 논밭과 넓은 집이 있어 산을 등지고 냇물이 가까이 하여 도랑과 연못이 둘러 있으며, 대나무와 수목이 둘러져있고, 마당과 채소밭을 앞에 짓고 과수원은 뒤에 세웠네. 배와 수레가 걷거나 물을 건너는 어려움을 대신하기에 족하고, 심부름하는 이가 육체를 부리는 일에서 쉴 수 있게 한다. 부모를 봉양함에는 진미 드리고, 아내나 아이들은 몸을 괴롭히는 수고도 없다. 좋은 벗들이 모여 머무르면 곧 술과 안주로 베풀어 즐기며, 아름다울 때나 좋은 날에는 곧 돼지와 염소로 삶아 대접한다. 밭이랑이나 동산을 거닐고 평평한 숲에서 노닐며, 맑은 물에 씻고 시원한 바람을 쐬며, 헤엄치는 잉어를 낚고, 나는 기러기를 주살로 잡는다. 기우제(祈雨祭)를 지내는 제단 아래에서 바람을 쐬며 놀다가 높고 고당(高堂)에 읊조리며 돌아온다. 안방에서 정신을 편안히 하고, 노자(老子)의 현허(玄虛)하고 허무한 도(道)를 생각하며, 정화(精和)를 호흡하여, 지인(至人)과 닮기를 추구한다. 통달한 사람 몇 명과 도를 논하고 책을 강론하며, 하늘과 땅을 굽어보고 우러러보아 고금의 인물들을 한데 종합하여 평한다. 남풍(南風)의 전아한 가락을 연주하고 청상(淸商)의 미묘한 곡도 연주한다. 한 세상의 위에 거닐고 놀며, 하늘과 땅 사이를 곁눈질하면서, 당시(當時)의 책임을 맡지 않고, 생명의 기한을 길이 보전하리라. 이렇게 하면 하늘을 넘어서 우주 밖으로 나갈 수가 있을 것이니, 어찌 제왕(帝王)의 문으로 들어가는 것을 부러워하랴.

樂志論 · 70×135cm×5

使居有良田廣宅 背山臨流 溝池環匝竹木周布 場圃築前 果園樹後 舟車足以代步涉之難 使令足以息四體之役 養親有兼珍之膳 妻孥無苦身之勞 良朋萃止 則陳酒肴以娛之 嘉時吉日 則烹羔豚以奉之 躕躇畦苑 遊戲平林 濯清水 追涼風 釣遊鯉 弋高鴻 風乎舞雩之下 詠歸高堂之上

安神閨房 思老氏之玄虛 呼吸精和 求至人之彷彿 與達者數子 論道講書 俯仰二儀 錯綜人物 彈南風之雅操 發清商之妙曲 逍遙一世之上 睥睨天地之間 不受當時之責 永保性命之期 如是則可以凌霄漢 出宇宙之外矣 豈羨夫入帝王之門哉

貞 정 / 21	爵 작 / 51	衣 의 / 11	禹 우 / 77	營 영 / 68	養 양 / 20	食 식 / 17
正 정 / 27	箴 잠 / 46	宜 의 / 37	羽 우 / 9	聆 영 / 87	羊 양 / 25	息 식 / 35
定 정 / 36	潛 잠 / 9	儀 의 / 43	寓 우 / 99	豫 예 / 108	陽 양 / 4	寔 식 / 71
政 정 / 39	墻 장 / 100	義 의 / 48	雲 운 / 5	禮 예 / 41	兩 양 / 91	植 식 / 88
靜 정 / 49	腸 장 / 101	意 의 / 50	云 운 / 78	隸 예 / 61	飫 어 / 102	薪 신 / 121
情 정 / 49	莊 장 / 123	疑 의 / 58	運 운 / 98	乂 예 / 71	御 어 / 104	臣 신 / 15
丁 정 / 70	章 장 / 14	易 이 / 100	鬱 울 / 54	譽 예 / 76	語 어 / 125	身 신 / 19
精 정 / 75	場 장 / 17	耳 이 / 100	垣 원 / 100	藝 예 / 83	於 어 / 82	信 신 / 24
亭 정 / 78	張 장 / 2	異 이 / 103	圓 원 / 105	翳 예 / 97	魚 어 / 85	愼 신 / 37
庭 정 / 80	長 장 / 23	邇 이 / 16	願 원 / 112	五 오 / 19	焉 언 / 125	神 신 / 49
帝 제 / 10	藏 장 / 3	以 이 / 40	遠 원 / 81	梧 오 / 96	言 언 / 36	新 신 / 84
祭 제 / 109	帳 장 / 56	而 이 / 40	園 원 / 95	玉 옥 / 6	嚴 엄 / 31	實 실 / 66
制 제 / 11	將 장 / 62	移 이 / 50	月 월 / 2	溫 온 / 33	奄 엄 / 68	審 심 / 111
諸 제 / 44	宰 재 / 102	二 이 / 52	煒 위 / 105	阮 완 / 115	業 업 / 38	深 심 / 33
弟 제 / 45	再 재 / 110	伊 이 / 67	位 위 / 12	翫 완 / 99	女 여 / 21	甚 심 / 38
濟 제 / 69	哉 재 / 125	貽 이 / 88	謂 위 / 125	曰 왈 / 31	與 여 / 31	心 심 / 49
鳥 조 / 10	在 재 / 17	益 익 / 40	爲 위 / 5	王 왕 / 16	如 여 / 34	尋 심 / 93
糟 조 / 102	才 재 / 21	人 인 / 10	渭 위 / 53	往 왕 / 3	餘 여 / 4	――――― ㅇ
釣 조 / 116	載 재 / 83	引 인 / 122	魏 위 / 72	畏 외 / 100	亦 역 / 60	兒 아 / 44
照 조 / 120	適 적 / 101	因 인 / 29	威 위 / 76	外 외 / 43	讌 연 / 107	雅 아 / 51
眺 조 / 123	績 적 / 104	仁 인 / 47	委 위 / 97	要 요 / 111	妍 연 / 118	阿 아 / 67
助 조 / 125	嫡 적 / 109	鱗 인 / 9	帷 유 / 100	曜 요 / 119	年 연 / 119	我 아 / 83
弔 조 / 13	賊 적 / 114	壹 일 / 16	攸 유 / 100	寥 요 / 92	緣 연 / 29	惡 악 / 29
朝 조 / 14	積 적 / 29	日 일 / 2	有 유 / 12	遙 요 / 93	淵 연 / 35	樂 악 / 41
調 조 / 4	籍 적 / 38	逸 일 / 49	惟 유 / 20	飄 요 / 97	筵 연 / 57	嶽 악 / 78
造 조 / 47	跡 적 / 77	任 임 / 116	維 유 / 26	浴 욕 / 112	悅 열 / 108	安 안 / 36
操 조 / 51	赤 적 / 79	臨 임 / 33	猶 유 / 44	欲 욕 / 24	熱 열 / 112	雁 안 / 79
趙 조 / 72	寂 적 / 92	林 임 / 90	猷 유 / 88	辱 욕 / 90	列 열 / 2	斡 알 / 120
組 조 / 91	的 적 / 95	入 입 / 43	遊 유 / 98	龍 용 / 10	說 열 / 70	巖 암 / 81
條 조 / 95	餞 전 / 111	――――― ㅈ	育 육 / 15	容 용 / 36	厭 염 / 102	仰 앙 / 122
早 조 / 96	傳 전 / 28	字 자 / 11	閏 윤 / 4	用 용 / 75	染 염 / 25	愛 애 / 15
凋 조 / 96	顚 전 / 48	姿 자 / 118	尹 윤 / 67	庸 용 / 86	葉 엽 / 97	也 야 / 125
足 족 / 108	殿 전 / 54	者 자 / 125	戎 융 / 15	宇 우 / 1	永 영 / 121	夜 야 / 7
存 존 / 40	轉 전 / 58	資 자 / 31	律 율 / 4	虞 우 / 12	盈 영 / 2	野 야 / 80
尊 존 / 41	典 전 / 60	子 자 / 44	銀 은 / 105	祐 우 / 121	暎 영 / 35	躍 약 / 113
終 종 / 37	篆 전 / 75	慈 자 / 47	殷 은 / 13	愚 우 / 124	榮 영 / 38	若 약 / 36
從 종 / 39	田 전 / 79	自 자 / 51	隱 은 / 47	優 우 / 39	詠 영 / 40	弱 약 / 69
鍾 종 / 61	切 절 / 46	紫 자 / 79	陰 음 / 30	友 우 / 46	楹 영 / 56	約 약 / 74
宗 종 / 78	節 절 / 48	玆 자 / 82	音 음 / 87	雨 우 / 5	英 영 / 60	驤 양 / 113
坐 좌 / 14	接 접 / 107	作 작 / 26	邑 읍 / 52	右 우 / 59	纓 영 / 64	讓 양 / 12

趙 盛 周

雅號 : 菊堂, 文照鄉主人, 文鄉齋, 三文齋, 千房山人
서울特別市 鍾路區 樂園洞 58-1 종로오피스텔 1306號
研究室 : 02-732-2525 FAX : 02-722-1563
自 宅 : 02-909-8000 Mobile : 010-3773-9443
Homepage : http://www.kugdang.com
E-Mail : kugdang@naver.com

■ 略 歷

- 1951. 7. 21 忠南 舒川生
- 哲學博士(圓光大學校 大學院 東洋藝術學 專攻)
- 成均館大學校 儒學大學院 卒業(文學碩士)
- 光州大學校 예술대학 산업디자인학과 卒業
- 大韓民國美術大展 書藝部門 審査委員, 運營委員 歷任
- 金剛經 5,400餘字 完刻 (篆刻金剛經 - 97 韓國 Guinness Book 記錄 登載)
- 法華經(약 7만여자) 全卷 完刻 - 2012 "佛光"展 韓國 공인 최고기록 인증
- 大韓民國 第17代 大統領 落款印 刻印(1次 2009. 3 / 2次 2009. 10)
- 個人展 4回(97, 99, 06, 2012)
- 서울대, 成均館大, 弘益大, 大田大, 강원대, 동덕여대, 덕성여대, 대구예술대, 경기대 등 講師 歷任
- 서예대붓휘호(퍼포먼스) 130여회 공연
- 軌迹 I 음반취입(2006년도)
- 軌迹 II 음반취입(2008년도)
- 軌迹 III, IV 음반취입(2014년도)

■ 論文 및 著書, 飜譯本 出版

- 吳昌碩의 印藝術觀研究(博士學位論文)
- 紫霞 申緯의 藝術思想形成에 關한 研究(碩士學位論文)

- 印의 殘缺과 篆刻美에 關한 研究
- 菊堂 趙盛周 篆刻金剛般若波羅蜜經 印譜
- 도판으로 엮은 篆刻寶習 (圖書出版 古輪, 2002. 3)
- 節錄 金語玉句(四書篇)(圖書出版 古輪, 2002. 12)
- 翰墨臨古(四書・菜根譚篇)(梨花文化出版社, 2004. 1)
- 吳昌碩의 印藝術 (圖書出版 古輪, 2009. 7)
- 傅山 千字文(圖書出版 古輪, 2008)
- 明・清代 篆刻의 派脈 編譯 連載 (月刊 書藝文人畵, 2001. 11~2002. 3)
- 篆刻美學 飜譯 連載 (月刊 書藝文人畵, 2007~2011)
- 菊堂 趙盛周의 캘리그라피 세계(인사동문화, 2006. 2)
- 完刻 하이퍼 篆刻 法華經「佛光」(梨花文化出版社, 2012. 5)
- 法華經印譜(梨花文化出版社, 2012. 5)
- 篆刻問答 100(飜譯本) (梨花文化出版社, 2004. 1)
- 篆刻 美學(飜譯本)(梨花文化出版社, 2012. 5)
- 菊堂 趙盛周 書 千字文(한문, 한글) 各體 13種 出刊 中 (梨花文化出版社, 2013. 5)

■ 現 在

- 韓國篆刻學會 副會長
- 韓國書藝家協會 理事

『국당 조성주』가 쓴

行書千字文 (행서천자문)

2015년 4월 20일 발행

글 쓴 이 | 菊堂 趙盛周

　주　소 | 서울시 종로구 낙원동 58-1
　　　　　 종로오피스텔 1306호
　전　화 | 02-732-2525
　휴대폰 | 010-3773-9443

발 행 처 | 이화문화출판사

　주　소 | 서울시 종로구 사직로10길 17
　　　　　 (내자동 인왕빌딩)
　전　화 | 02-738-9880(대표전화)
　　　　　 02-732-7091~3(구입문의)
　F A X | 02-738-9887
　홈페이지 | www.makebook.net
　등록번호　제 300-2012-230호

값 15,000 원